广州开放大学
GUANGZHOU OPEN UNIVERSITY

社区老年教育系列全媒体丛书
广州市教育局市电大广州市老年教育项目

总主编 | 熊军

何冠洲 编著

老年课堂

书法入门与赏析

U0130268

总主编：熊　军

主　编：张信和　孙朝霞

编　委：陈雪曼　孙　彬　郭　文
　　　　李耀喜　张国杰　郑　亚

SPM
南方传媒 | 广东人民出版社
·广州·

图书在版编目（CIP）数据

老年课堂．书法入门与赏析 ／ 何冠洲编著．—广州：广东人民出版社，2023.12
　　ISBN 978-7-218-17331-3

　　Ⅰ．①老…　Ⅱ．①何…　Ⅲ．①汉字—书法—老年教育—教材　Ⅳ．①G777②J292.1

中国国家版本馆CIP数据核字（2024）第010978号

Laonian Ketang：Shufa Rumen yu Shangxi
老年课堂：书法入门与赏析

何冠洲　编著

出 版 人：肖风华

责任编辑：黄洁华　郑方式
责任技编：吴彦斌

出版发行：广东人民出版社
地　　址：广州市越秀区大沙头四马路10号（邮政编码：510199）
电　　话：（020）85716809（总编室）
传　　真：（020）83289585
网　　址：http://www.gdpph.com
印　　刷：珠海市豪迈实业有限公司
开　　本：850mm×1168mm　1/16
印　　张：4.5　　　字　　数：100千
版　　次：2023年12月第1版
印　　次：2023年12月第1次印刷
定　　价：68.00元

如发现印装质量问题，影响阅读，请与出版社（020-85716849）联系调换。

在广州老年开放大学的教师培训中，我汲取了两个极其重要的理念。首先，我们必须秉持终身学习的理念，"活到老，学到老"。其次，我们应该积极组织游学活动，"寓玩于学"。这样才能够更好地让他们与时代共同进步，避免脱节。

我的名字是何冠洲，承蒙我外公秦咢生的厚爱，他为我取名"冠洲"，意为"五洲之冠"。在过去的岁月里，我主要在少年宫和各老年大学教授书法。多年的教学生涯中，我有幸教授了众多学生。我立志成为一名"书法承传者"，为传承和弘扬中国书法文化贡献自己的一份力量。

我的教学特色在于注重"系统性"。当前，许多书法教师采用碎片式教学方式，即针对每个笔画或字的结构进行点评。然而，我坚信系统性的教学方法更为有效。在教学中，我首先传授笔法，即起笔、行笔、收笔等运笔方法。随后，我会进一步讲解字法，包括字的左右结构、上下结构以及独体字等。最后，我会深入探讨章法，即作品的整体架构，强调字与字、行与行之间的和谐布局。为了使学生更好地理解章法的重要性，我会鼓励他们去碑文前实地学习。例如，通过比较同一字在字帖和碑文中的不同呈现，学生可以深刻体会章法的奥妙。此外，我还强调书法的节奏感，认为每个笔画的粗细、疏密以及每个字的大小、形状等都需配合得当，才能创作出完美的作品。因此，书法被誉为"纸上舞蹈"。

在书法教学过程中，我采用传统的教学方法，包括双勾、双勾填墨、单勾和单勾填墨摹写等。这些方法能够帮助学生从基础开始系统地学习书法。双勾是在笔画边缘用双线勾勒，以认识字的形状；而单勾则是用单线勾勒出字的神韵。

单勾摹写相当于硬笔书法的学习过程，对于打好书法基础至关重要。通过双单勾摹写的方式，学生可以逐渐掌握每个字的神形兼备。此外，我还强调临摹的重要性，并提出了"临摹交替、同步进行、临创结合"的指导方针。

为了激发学生们的积极性，我鼓励他们按时提交作业，不要害羞或相互攀比。每个人在学习书法的进度和投入的时间上都有所不同，只要感觉自己有所进步，就是一种进步。同时，我也鼓励学生们积极参加各种书法比赛和展览活动，以逐步夯实自己的书法基础和提升艺术修养与文化水平。

目 录
Contents

了解书法

一、目前书法教学之概况

随着我国进入老龄化社会，退休的老年人逐年增加。据不完全统计，目前广州约有近百所各种各样的老年大学，涵盖了公办和民办，但仍然无法满足广大老年人的需求。特别是在热门科目的选择上，常常出现一位难求的情况。总部设在广州的"国际老年学会"提倡终身学习，并认为老年教育的教学模式不应仅限于教室，还应拓展到大自然和历史文化景点进行游学。我非常赞同这一做法，并身体力行地组织学生开展游学活动。

十多年来，我多次组织学生前往不同地方进行游学。其中包括本市的、本省的，甚至最近两年还走到了外省。去年暑假，我带领学生们前往陕西西安，欣赏了碑林中的众多名碑，到宝鸡参观了青铜器博物院，并在汉中领略了摩崖石刻《石门颂》的魅力。今年暑假，我则组织了两次游学活动。7月初，与广州老年开放大学共同组织去了

云南曲靖和陆良，探寻《爨宝子碑》和《爨龙颜碑》的历史渊源；而在8月份，近四十位同学则一同前往河南洛阳和山东泰山、曲阜等地，目睹了《泰山刻石》《张迁碑》和《礼器碑》等著名碑刻。

我认为游学是十分必要的。通过游学，我们能够亲身感受当地的文化氛围，例如体验云南少数民族的舞蹈韵律，并将其融入书法创作中。游学的模式有助于加深我们的文化底蕴、开阔视野并增强文化自信。只有深入了解传统文化并将其融入笔墨之中，才能显著提升个人的书法艺术水平。

在传统的学习方式中，我们通常通过购买字帖来学习书法。然而，字帖的清晰度和准确性一直是令人担忧的问题。相比之下，游学使我们能够直接站在碑文前，逐字解感。在碑石前，我们仿佛穿越时空，与古人对话。近距离观察整个碑石的布局和雕刻技巧使我们收获颇丰。许多同学在游学归来后临摹字帖时，有了质的飞跃。这充分证明了游学的价值所在。

当前书法教学的普遍现状是过于依赖字帖。编辑出版字帖时，将碑文中的字体转换成"一格一字"的形式，原本高雅的艺术被低俗化。以山东泰山游学为例，我们目睹了金石峪的《金刚经》刻石。尽管最大的字有70厘米，最小的字只有20厘米，但它们的大小不规则且一气呵成，给人以美的享受。然而，当我们在字帖中看到这些字体时，它们已被调整为"一格一字"，大字被缩小、小字被放大，使得每个字的大小基本一致。这种调整产生了较大的误差。如果不是亲自到现场观摩学习，我们可能永远无法了解真相。

除了将字体调整为"一格一字"外，有些字帖还通过电脑后期修饰以使字体看起来完美无瑕。然而，这种修饰使字体失去了原有的质感和古味。若仅依赖这种方式学习书法，我们只能停留在写字的初级阶段而无法提升到艺术层面。

目前社会上普遍存在将书法降级为写字的教学现象。虽然这种教学方式在普及书法方面起到了积极作用，使更多人易于接受和学习书法，并在大众中发掘有天赋的学生，但它也存在局限性。将书法置于"高阁"之上而忽视其艺术价值是不合适的。因此，我特别提醒那些有志于学习书法的人们：仅购买一本字帖并按其临摹是远远不够的。要真正领略书法的精髓和提升个人的艺术水平，需要走出

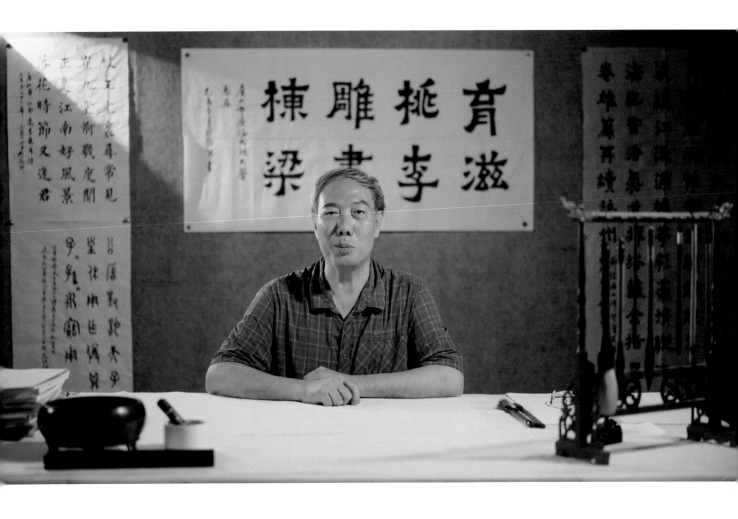

字帖、融入自然与历史文化中游学并深入思考书法的内涵与文化价值。

二、如何通过了解书法发展史，提高鉴赏能力

随着书法学习的深入，我们所接触的字帖数量会逐渐增加。在学习的初期，你可能会选择一两本字帖作为起点，然而随着技能的提高和兴趣的累积，后面你可能会购买更多，甚至达到一二十本。在不经意间，你可能会发现自己已经收集到了几十本，甚至上百本不同字体的字帖。这是书法学习过程中非常自然的现象。

当你的学习达到一定水平，对书法有了初步的了解后，你会对不同的字帖产生浓厚的兴趣，并可能将它们购买下来。这些字帖并不一定都需要临摹，可能你

只是单纯地喜欢，想要欣赏或收藏。然而，也有一部分人可能只购买自己正在学习的字体的字帖，对其他字体并不感兴趣。这种专注的学习方式可能会使他们在书法上达到更高的水平。

将你所拥有的字帖按照历史时间顺序排列是一个很好的学习方法。从远到近，按照历史发展脉络进行排列，可以让你更加清晰地了解各种字体所处的历史阶段，从而深入了解整个书法的发展历程。通过这样的方式，你可以提升自己在学习书法时的认知层次，而不仅仅停留在笔画或字形的表面。

你会发现随着时间的推移，书写的速度在逐渐加快。隶书相较于篆书书写得更快，而行书又比楷书写得快。这说明书法与我们的生活息息相关，书法已经成为我们生活的一部分。书写速度的加快也反映了我们生活节奏的不断加快。

在最初，篆书的线条是弯弯曲曲的，而到了隶书时期，线条已经变得相对直挺。从最初的象形文字，到点、横、竖、撇、捺等基本笔画的出现，你可以发现字体承载着丰富的文化内涵。这使得书法提升到了更高的文化层次。

此外，我们组织游学活动，让你直接站在碑前，深入了解碑石所处的历史阶段，与古人进行心灵的对话。这种身临其境的学习方式能让你更加明白这些笔画和字体的演变过程，以及怎样才算得上是一幅好的作品。同时，从整体碑文中，你可以领略到更深层次的文化内涵。这些是在书本或课堂上无法学到的。一次游学可能比你在教室里交几年的学费学习更有价值。我们的游学并不是一般的人文旅游，而是围绕着各种碑石展开的溯源之旅。我们旨在学习书法、认识和欣赏自己的传统文化，从而更加热爱这门艺术。每次游学归来，同学们都会有明显的进步和提升。这是游学的收获，也是提升鉴赏能力的必经之路。

三、讲解文房四宝的知识及对碑帖的选择

关于文房四宝的选择与购买，这里为大家提供一些建议。作为中国传统文化的重要组成部分，文房四宝的选择对于书法学习具有至关重要的意义。

文房四宝，指的是笔、墨、纸、砚。这四样工具不仅是书法创作的必需品，更是书法艺术传承的重要载体。在选择和使用这些工具时，我们应当充分了解其特性和用途，以确保书法的表现力得到充分发挥。

对于毛笔的选择，初学者适宜选用硬毫或兼毫的短锋。硬毫包括狼毫、紫毫、鹿毫、猪鬃等，而兼毫则是软硬适中的毛笔，通常有五紫三羊、七紫三羊等类型。长锋软毫的毛笔虽然更具艺术表现力，但对于初学者来说较难驾驭。选择毛笔时，应注意尖、圆、齐、健的品质，以及笔肚饱满、笔锋挺拔的特点。此外，大笔写大字，小笔写小字，这是书法的规律。当毛笔出现发胀或开叉现象时，应及时更换。

关于墨的选择，一得阁和中华墨是常用的品牌。一般而言，一得阁适合绘画，中华墨则更适合写字。磨墨最好在书写前，相当于是磨心，让自己在书写前把心放平静。在磨墨时，应将少量墨汁倒在砚台里，加水磨匀十来分钟即可。同时，要确保墨汁的新鲜度，不要将用不完的墨汁倒回瓶中，因为长时间在空气中裸露会产生细菌。

至于纸的选择，宣纸是书法创作的主要载体。宣纸分生宣与熟宣，以及半生熟。初学者建议使用半生熟的宣纸，以更好地掌握书法的技巧。此外，按功能可将宣纸分为作品纸和练习纸两种。

砚是研磨墨汁的器具，端砚是最优质的砚台种类之一。对于学书者而言，拥有一方端砚台是很有必要的。

最后，关于碑帖的选择，建议选择原大、完整、早期的拓本为佳。避免选择经过电脑修图修得过于完美的字帖，以保持书法艺术的原始风貌和艺术价值。

第二章

了解基本结构

老年课堂

对于为何我从欧阳询的《九成宫碑》开始教学，我将会为大家进行详细的阐述。首先，我并不排斥其他教师采用不同的字体作为教学起点。事实上，一些教师可能会选择行书、隶书或篆书作为入门之选。当前，不少书法学院和大学的书法系也是从篆书开始教授。通常，我们学习书法的过程是从笔法、字法、章法等基础入手，逐步深入。而篆书的笔法相对简单，只有一种。然而，其他字体的笔法则不止一种。因此，从篆书入门并非不可行。

值得注意的是，欧阳询的《九成宫碑》笔法较为复杂且严谨，而篆书相对简单。根据书法历史的演进，我们可以从篆书开始学习，然后逐步过渡到隶书、楷书等。当到达唐代欧阳询的时代时，笔法的演变已经基本完成，即从简单到复杂。这种演变过程是可以理解的。然而，我选择欧阳询的《九成宫碑》作为入门之选，也有我个人的原因。

老年大学与年轻人的书法学院在教学对象上存在差异。年轻人在学习书法方面具有年龄优势，他们可以在大学毕业后继续深造和进

行研究。然而，对于我们老年人来说，要在短时间内掌握一定的书法知识并非易事。因此，我选择了一个相对完整且笔法较多的唐楷碑帖——欧阳询的《九成宫碑》作为入门课程。这样，我可以在一开始就将这些笔法完整地传授给大家，使大家一步到位。如果按照年轻人的学习顺序，从篆隶楷草行等字体入手，可能需要花费很长时间才能掌握各种笔法。

通过学习这些基础知识，大家对书法的理解将超越大多数学院派的年轻大学生。例如，篆书要求中锋行笔和匀速行进，而楷书则有更多的要求。在楷书中，起笔、行笔和收笔都有一定的讲究。此外，楷书还强调侧锋、轻重快慢以及提按徐疾等技巧。

此外，对于我们老年人来说，学习篆书可能存在一定的难度。由于篆书与我

们当前使用的文字相去甚远，不易记忆。相比之下，年轻人具有更好的记忆力，这是他们的优势所在。因此，我选择了一种与我们日常书写更为接近的字体进行教学。这也是我选择《九成宫碑》作为教学范本的另一个重要原因。

我将欧阳询的《九成宫碑》作为学习书法的基础，原因有四点。

1. 从字体的历史发展来看，楷书是使用时间最长的一种字体，至今仍在广泛使用。

2. 唐楷在法度上严谨且多样，远比篆书等其他字体复杂。其严谨的法度为学习者提供了良好的规范和基础。

3. 与传统的书法学习方法相比，大多数的学习者都是从楷书开始的。从民国到清代，再到明代、元代和宋代，甚至唐代，基本都遵循了从唐楷入手的传统。这种传统经过了一千多年的实践检验，证明了其有效性。

4. 欧阳询在整个书法历史上占据了重要的地位，是书法发展的一个高峰。从书法历史的发展来看，唐代达到了高峰，而宋元明清时期则呈现出逐渐衰退的趋势。在唐代之后，虽然有各种流派的发展，但并没有新的字体出现。这意味着篆、隶、楷、行、草五种字体在唐代已经完全成熟，没有进一步的发展。因此，唐代是书法历史的最高峰，而欧阳询则是这一高峰中的佼佼者。他的书法不仅在当时备受推崇，而且在后世也一直被视为楷模。

王羲之被誉为书圣，并非偶然。他身处晋代，见证了篆隶楷行草五种字体的发展。正是在这一时期，书法艺术如花绽放，预示着即将到来的唐代巅峰。

唐代，书法艺术达到了前所未有的高度。欧阳询、颜真卿、柳公权、虞世南、褚遂良、薛稷以及唐太宗李世民等都是这一时期的杰出代表。然而，如果要挑选一位最能代表唐代书法水平的艺术家，非欧阳询莫属。李世民曾亲自点名，命欧阳询书写《九成宫碑》，足见其地位之高。

《九成宫碑》不仅代表了欧阳询的书法造诣，更是对整个唐代产生了深远影响。国人纷纷效仿，使欧阳询的字体成为唐代的流行书风。这也正是我选择从《九成宫碑》开始教授书法的原因。

当然，我并不反对其他教师或学校选择从篆、隶、行等字体入门。每种选择都有其独特的价值和意义。我之所以选择唐楷，特别是欧阳询的《九成宫碑》，是为了提供一个更具挑战性和综合性的起点。当你掌握了唐楷的基础，你就可以更加自如地探索其他字体和风格。

我的教学方法注重对比。通过比较《九成宫碑》和《颜勤礼碑》中的相同字样，学生可以直观地感受到两者风格的差异。欧阳询的字更显方俊些，笔画以方为主，方圆结合，欧体以隶书入楷。而颜真卿则以圆润的线条为主，方圆结合，

颜体以篆书入楷。以"年"字为例，两者的处理方式迥然不同，差异显而易见。

　　我编撰的教材是经过精心设计的，按照字体的历史发展进行编排，确保内容具有系统性和连贯性。在唐代，欧阳询、颜真卿和柳公权三位书法家的楷书作品最具代表性。他们分别活跃于唐初、中、晚期。我将这些字体介绍给大家，可能有些人会说，等我学好欧体，再学颜体。其实，艺术是没有标准的，何谓学好欧体，可能穷尽一生都未必能学好欧体，那么学不好我们就永远不接触其他字体吗？这显然是不成立的，也不现实的。何况我们是老年教育，是老年人学习书法，古代的老人可能可以这样做，因为古人写字只有毛笔，没有别的其他书写工具。目标人群不一样，应与时俱进，有所改变，因材施教。教小朋友、中年人或老年人等不同的教学对象，要有不同的教学方法。我们通过学习欧阳询《九成宫碑》，有了一定的书法基础以后，可以再去接触不同的字体。

　　颜真卿的早期作品受到了欧阳询的影响，欧体在唐代的影响力巨大，尤其是李世民对欧阳询的喜爱和欧阳询奉旨书写的《九成宫碑》，使得欧体成为当时的

流行书风。这不仅在皇宫和官员中盛行，也影响了民间的书写风格。

欧阳询跨越隋唐两朝，其书法造诣深厚。在唐代中期，颜真卿作为年轻的书法家，其早期的《多宝塔碑》展现了与欧阳询相似的书写风格，尚处于摸索与学习阶段，未能形成自己的独特风格。因此，可以肯定地说，欧阳询对整个唐代的书法产生了深远的影响，成为唐代"流行书风"的代表人物。

随着时间的推移，颜真卿的书法逐渐走向成熟，其风格愈发鲜明，线条也变得更加浑厚有力。若要书写气势磅礴的榜书，颜真卿后期的字体无疑是大气厚重之选。这种变化不仅体现了颜真卿个人风格的演变，也反映出唐代书法艺术的丰富多彩与不断进步。

从欧阳询留下的碑帖中，我们可以清晰地看到他的书法风格在几十年间并未发生太大的变化。相比之下，颜真卿的碑帖数量庞大，跨越了其年轻、中年到晚年的各个阶段。这些碑帖按时间顺序排列，呈现出一个不断演变的过程。尽管颜真卿早期受到欧阳询的影响，但在其个人风格的形成过程中，他逐渐突破了前人的框架，展现出独特的艺术魅力。

欧阳询与颜真卿，这两位书法巨匠，在职务和性格上有着天壤之别。欧阳询担任国家图书馆管理员，是一位文雅的书生。而颜真卿则是一位威震四方的将军，他的字体中流露出一种必胜的信念与气势。这种气质在许多寺庙的匾额上得到了体现，人们往往选择颜真卿的字体来塑造那种庄重肃穆的氛围。相反，欧阳询的字体虽然硬朗，却较少被用于此类场合。这两种风格各异的字体，无疑展现了两位大师截然不同的个性和艺术追求。

柳公权的字体则是欧阳询与颜真卿风格的完美融合。他的笔法中既有欧阳询的方正线条，也有颜真卿的圆润线条。这种独特的结合方式使柳公权的字体自成一派，独具魅力。通过学习柳公权的书法，我们可以从中获得启发，尝试将其他字体元素融入楷书之中，如将行融入楷，将篆融入隶等。

然而，仍有许多人沉浸在困惑之中，他们尚未从颜真卿的书法中解脱出来，就急于学习柳公权；或者尚未掌握唐楷，就急于涉足行书、隶书等领域。其实，学习书法是一个循序渐进的过程，需要深厚的书法基础来支撑。要想写好欧阳询

的楷书，必须具备篆书、隶书、行书等基础。因为欧阳询的楷书融合了这三种字体的特点，所以缺少任何一个环节都无法真正掌握其精髓。

字的结构是学习书法的重中之重。欧颜两体的字形结构截然不同。欧体是中宫收紧、向四周舒展。颜体则中宫舒朗、四周收紧。这种结构上的差异反映了两位大师的个人性格和艺术追求。柳公权的字体正，既不是欧阳询也不是颜真卿，他有自己的风格，两者兼而有之，在中宫收紧方面偏向欧阳询，但欧体更加险绝。

以上是我按时间顺序将欧、颜、柳三个有代表性的唐楷系统地介绍给大家，让大家对唐楷有更深层次的认识，了解整个唐楷的历史。

在社会上，我们不难发现一些所谓的名家，他们或许仅擅长某一种字体，但为了提升自己的艺术造诣，他们会深入研究各类不同的字体，从各个流派中汲取养分，最终融会贯通，形成自己独特的风格。倘若我们想要真正掌握一门字体，则需要具备扎实的基础。这不仅包括对篆、隶、楷、行、草等多种字体的深入了解，还需要对字体演变的历史背景有清晰的认识。只有这样，我们才能将字写得好，写得快。

魏碑

一、魏碑之北碑《张猛龙碑》与《张黑女墓志》的特点

在书法历史中，唐楷已经达到了高峰，而宋、元、明、清等后续时期则主要是在各种流派中徘徊，并没有再创造出新的字体。因此，对于我们来说，只能追溯历史。唐楷往上追，就到了魏碑。魏碑是一个统称，魏碑所处的年代相对较复杂，这个阶段是由隶书到楷书的一个过渡阶段。我们通过了解学习魏碑，从而去认识隶书是如何慢慢演变到楷书这个过程，这就是书法赏析。很多不了解书法历史的人，以为隶书是由程邈在监狱中整理创造出来的。我肯定地告诉大家，这只是一个传说故事，事实上是不可能的。一种字体发展成另外一种字体，起码要经过二三百年，绝不可能一夜之间形成，就算十年八年也不可能做到，现在我通过几个不同年代的魏碑，来让大家了解一下隶书过渡到楷书的过程。

首先我们要了解什么是魏碑，它处于中国历史的什么时间段。

讲到魏，中国历史上有几段出现魏，如魏晋时期、南北朝、五代十国等，当时战乱频发，国家分裂，这是中国历史较为复杂、分散、动荡的年代，共有二百多年历史，这些都统称为魏。其中因为北魏出土的碑比较多，所以书法界将所有在这二百多年的碑都归类到北魏，统称为魏碑。并不是专指北魏时期的碑才算魏碑，这是不全面的，所以魏碑是一个很大的范围，连与魏碑看似毫无关系的《泰山金刚经》也归类到魏碑之列。如果按地域来分，北方的魏碑中最有代表性的是《张猛龙碑》及《张黑女墓志》，我们称之为北碑。云南的《爨宝子碑》和《爨龙颜碑》，我们称之为南碑。其实最准确的名称应是"隶楷"，因为这些全部都归类到隶书过渡楷书的字体。

我们的书法历史与当时的生活方式紧密相连。古人使用毛笔作为日常书写工具，这表明书写是他们日常生活的一部分。如果生活节奏加快，他们的书写速度也会相应提升。反之，书写速度的加快也反映了生活节奏的不断加速。

以"太"字为例，在隶书和楷书之间，我们可以明显看到书写速度的变化。隶书的撇笔画有回锋收笔的技巧，而横画上则有雁尾的装饰。但在魏碑中，这一撇的笔画直接、迅速地提出，显著提高了书写速度。不要小看这小小的变动，这一撇直接"撇开"了唐楷之先河。

每当我们学习一种新的字体时，我们都需要深入了解其背后的历史背景和生活状态。只有这样，我们才能真正理解这种字体的笔画是如何形成和发展的。例如，当我们临摹《张猛龙碑》时，有些同学可能会发现其中的偏旁部首有些混乱，如单人旁和双人旁的区分不明确，甚至还有一些错别字。这是由于《张猛龙碑》的创作者本身是少数民族，他们在学习汉字的过程中，可能无法完全掌握汉字的规范写法。因此，在临摹时，我们可以尽量模仿字帖中的字形，但在创作时，我们应当使用正确的汉字，避免直接照搬碑中的错别字。

值得注意的是，《张猛龙碑》的创作者拓跋族是一个被称为"马背上的民族"的群体。他们的生活状态，无论是行走、劳作还是游戏，都与马息息相关。这种生活方式对他们的书写风格产生了深远的影响。他们的字形看似在颠簸的马

背上歪歪扭扭，但实际上却保持着一种微妙的平衡。为了真正理解这种平衡和动态，我们需要深入了解拓跋族的生活方式和性格特征。用一个词来概括这个民族的性格特点就是"悍"，他们具有非常鲜明的彪悍特性。

除了地理位置上的南北差异，北碑和南碑背后所反映的民族性格也有所不同，这种性格差异在字体的表现上尤为明显。南碑《爨宝子碑》与北碑《张猛龙碑》虽处于同一时期，但南方的细腻性格使得其字体缺少了那种在马背上驰骋的动感，仿佛已经从马背转移到了平地。这也正验证了那句话，字如其人，人的性格决定了字体的风格。书法作为一门艺术，应当展现出个人的独特性，若千篇一律，便失去了艺术的灵魂，变得与印刷体无异。

随着历史的推进，一些少数民族逐渐被汉化，其中拓跋族改姓为"元"。这从北碑《张黑女墓志》的字体风格就能明显看出。《张黑女墓志》原称《张玄墓志》，但"玄"字与清朝康熙"玄烨"相同，为了避忌讳，在清朝改称为《张黑女墓志》。张名玄，字黑女（读 rǔ），女通汝。该碑字体与《张猛龙碑》有明显的区别，就好像已经从马背上下来，走在平路上，每个字规规矩矩，平稳了许多，也基本没有了错别字。它带有强烈的隶书风格，字形扁扁的，此碑已开始有横竖连写，发明了"折"的笔画，书写速度更加快了。隶书没有"折"这个笔画，横竖分两笔写，起方角。"折"的出现，也显示了魏碑时期的生活节奏比隶书时期要快，我们同样可以大胆推断，当篆书发展到隶书时，书写速度也加快，这充分印证了汉的生活节奏一定比秦快，唐又比汉的生活节奏快，这从书法的字体演变充分体现出来。

此外，我发现一个有趣的现象。在当前的书法展览中，当人们提交楷书类作品时，选择魏碑字体的人明显多于选择唐楷的人。这可能是因为在大众观念中，唐楷被视为书法入门的基础，一旦度过基础阶段，深入学习书法，魏碑则成为更受青睐的选择。也许评委们也是基于这样的认知来进行评选的。在书法展览中，魏碑作品在楷书类别中获得入围和获奖的机会明显多于唐楷。这种现象不仅反映了人们对于不同书法风格的认识和偏好，也可能对书法学习和创作产生一定的影响。

二、魏碑之南碑《爨宝子碑》和《爨龙颜碑》在中国书法的地位

南碑的出土数量相对较少，目前仅存《爨宝子碑》和《爨龙颜碑》。这两块碑基本属于同一时代，其中《爨龙颜碑》比《爨宝子碑》晚五十三年。尽管五十三年在历史长河中并不算太长，在文字方面也基本没有太大改变。但这两块碑相隔时间不远，字体却还是有着明显的区别。关于《爨宝子碑》的书写者，目前尚无确切的署名，而《爨龙颜碑》则署名为爨道庆，他不仅撰写了碑文，还亲自书写了碑文。碑文内容追溯了爨氏家族的历史，从远古的黄帝之孙颛顼开始，一直延续到东汉时期的班彪、班固父子。从这些碑文中，我们可以推断出爨氏的祖先应是汉人。

《张猛龙碑》是北方少数民族拓跋族学习汉文化、书写汉字的见证，而南碑《爨宝子碑》和《爨龙颜碑》则将汉文化传播至远离中原的云南边疆地区。尽管同样是少数民族学习汉文化，但《爨宝子碑》和《爨龙颜碑》与当地民族文化紧密结合，形成了独特的风格。其中还涉及南北少数民族性格上的差异，使得这些碑的风格截然不同。

目前学术界还有另一种推测：《爨宝子碑》是汉人书写，而《爨龙颜碑》则

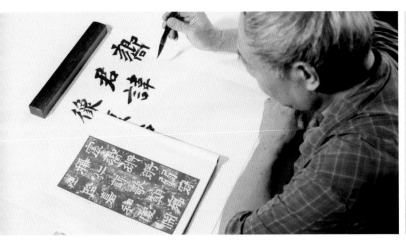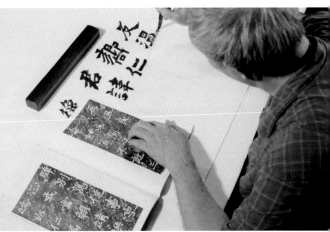

是由少数民族爨氏人所写。不过，从《爨宝子碑》与晋代王羲之的书法风格较为接近这一点来看，这种推测似乎有一定的依据。随着王羲之家族叔伯墓碑在中原地区的出土，人们发现这些墓碑上的字体与远在云南边关的《爨宝子碑》字体基本一致，变化不大。这样的推断似乎是可信的。

在今年暑假，广州老年开放大学与广东楹联学会书画院爨宝子委员会携手组织了一次云南曲靖的游学活动——"爨碑溯源"，旨在深入研究这两爨碑。实地考察的过程中，我发现云南曲靖街头的许多店铺和招牌都采用了《爨龙颜碑》的字体，而《爨宝子碑》的字体则较为少见。这一现象是否体现了对民族文化的认同，值得进一步探讨。对于这种背后的故事和民族文化，深入了解无疑有助于加深对碑帖的理解。研究碑帖不仅是一种学术追求，更是一种乐趣。它激发你去探索、去学习，而不仅仅是机械地写字。

《爨龙颜碑》最后有署名"爨道庆作"，而《爨宝子碑》则未留下作者名字。北方有些学者将《爨宝子碑》视为"野字"，所谓"野"，指非中原、非正统的文字，他们只认为王羲之是正统。然而，事实并非如此。《爨宝子碑》实际上是中原文化在云南边关与当地少数民族文化结合的产物，绝对不是所谓的"野字"。我外公秦咢生在他的《集爨论爨十绝句》中，针对这种言论进行了驳斥。其中有一首诗是这样写的："云南晋石爨宝子，名震朝乡瑰宝同。文物本来存故

事，嘉斯得保晋书风。"明确指出《爨宝子碑》仍然保留着晋代的书风，这表明他也认同《爨宝子碑》是保留着中原正统文字文化的文字，并非"野字"。

在"爨碑溯源"的研学活动中，我们参加了跳当地民族舞蹈的篝火晚会，并观赏了富有民族特色的舞蹈。舞蹈的动作与《爨龙颜碑》的字体风格颇为相似，手舞足蹈，都充满了动感。而在第二次云南之行中，我有幸观看了一场大型的民族歌舞表演。这场表演通过一对男女恋人的爱情故事展现了整个民族的历史。从他们的服装、头饰到舞蹈动作，都让我联想到了书法字形的点、横、竖、撇、捺、钩，两者的相似度极高。

整个魏碑，我将这四个非常有代表性的碑帖介绍给大家去学习，去了解，只有深入了解其背后的历史及文化，才能理解个中笔画，写出各自的风格。

《泰山金刚经》是另外一类字体，但仍归类到魏碑之列。在一年暑假，我们登上了泰山，参观了著名的经石峪景区。我们还特别邀请到了76岁高龄的袁明英老教授，他是泰山世界遗产委员会泰山研究所所长、泰山石刻研究院院长。在经石峪现场，袁老为我们讲授《金刚经》书法，从历史文化到字的艺术做深入浅出的讲解。

经石峪是中国最大的摩崖石刻之一，《金刚经》内容丰富，有五千多字。然而遗憾的是，目前我们只能看到其中的一千多字。据考察，由于工程庞大和人力物力的限制，可能还有其他原因如朝代更迭，导致未能完成全部文字的雕凿。另一种观点认为，《金刚经》的所有文字可能已经全部雕凿完成，但有些部分被掩藏在其他山体中，至今尚未被发现。对于《金刚经》的研究，学术界存在以上两种观点，但尚未有定论，这已经成为一个谜。

可以肯定的是，雕凿《金刚经》的人对《金刚经》的内容有着深刻的理解，才能创作出如此独特风格的字体。这种字体去掉了锋芒，充分展现了佛家的中庸和内敛，线条圆润，充满了佛性。在现场，我们可以看到字体大小不一，最大的"今"字宽76厘米，高49厘米，最小的"生"字约为25厘米，形态各异，妙趣横生。这使我们深刻体会到，游学不仅是欣赏风景的过程，也是我们深入赏析书法艺术的重要环节。

第四章

小楷

老年课堂

在当今社会，我们常常会遇到一些声称自己擅长书法的人，但实际上他们可能只是掌握某一种字体，比如行书。尽管他们能够写出非常漂亮的行书作品，但对于其他字体如楷书、篆书、隶书以及小楷等一无所知。

在书法的学习过程中，了解各种字体的不同笔法是必要的，但深入的研究确实不必要，也不太现实。然而，对于每种字体的历史文化背景，我们要有深入的了解，不能仅仅停留在表面的书写技巧上。否则，我们只能被称为"书匠"，而无法真正领略书法的博大精深。我们应当开阔自己的视野，认识到懂得写一种书体，并非就是懂书法，这是点与面的问题。就像我们耳熟能详的"万先生"的故事一样，对某些事物略知一二，便自命不凡地进行教导。

小楷作为书法学习中的必修课程，无疑具有极其重要的地位。在系统性的书法教学中，小楷的练习是不可或缺的一部分。小楷的写法与写大字，完全是两种不同的写法。小楷在古时候比较流行，这与

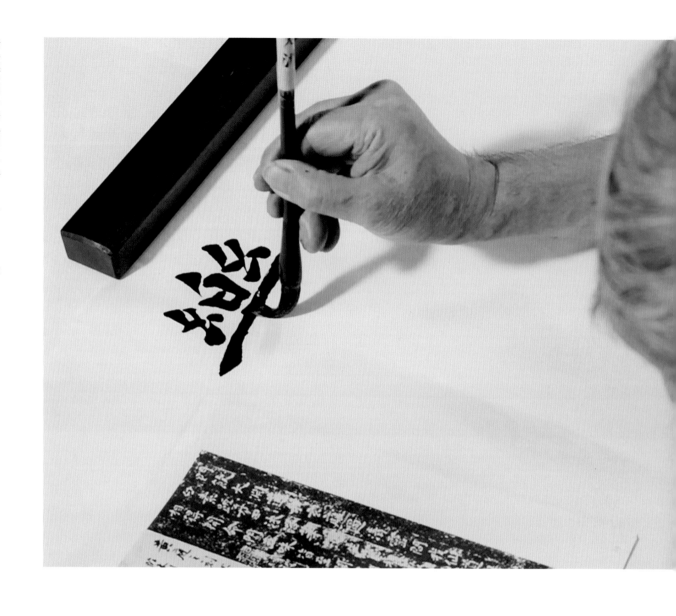

当时造纸技术水平有很大关系。在晋唐时期，纸张的珍贵程度甚至超过了绫罗绸缎等华贵衣物。由于造纸技术的限制，纸张的面积相对较小，因此小楷成为当时的主流书写形式。从现存的字帖中，我们可以清晰地看到这一现象。例如三国时期楷书鼻祖钟繇的《宣示表》字体非常小，而到了王羲之的《兰亭序》，虽然字形稍大些，但字体也大不了多少。随着造纸技术的不断进步，纸张的面积逐渐增大，字也随之变大。到了隋唐时期的《智永真草千字文》，每个字已经达到约2厘米，相较于之前的《宣示表》《兰亭序》，字形明显增大。所以通过研究古人

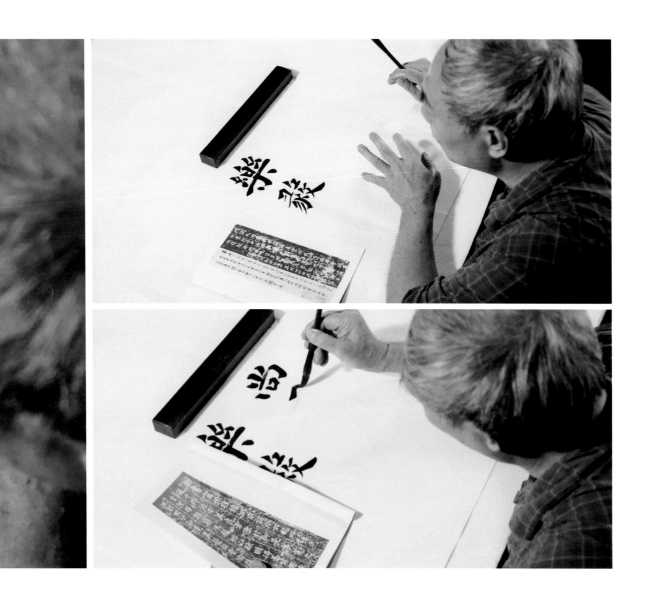

的字帖，我们可以深入了解每个时代造纸技术的水平。与古人相比，我们现在学习书法所拥有的资源和条件无疑更加优越。在纸张方面，我们可以轻易地获得各种尺寸的纸张，如二尺、三尺、四尺、六尺、八尺、丈二……然而，令人遗憾的是，尽管我们拥有了这些先进的设备和资源，书法水平却远远落后于古人。

现代人因为拥有大规格的纸张和墨汁，可以轻松地写出较大的字。然而，在古代，由于技术和材料的限制，人们只能使用小楷书写，并且需要自己磨墨。如今，尽管我们有了成品墨汁，但又因为我们现在使用的墨汁其实并不适合写小

楷，以一得阁墨为例，因使用了干燥剂，墨汁胶质较重，所以为了真正掌握小楷的书写技巧，仍然需要自己磨墨。写小楷用墨不多，磨一点就可以写好几百字。

讲到磨墨，必须联想到砚台。端砚是中国四大名砚之首。因它发墨快，比歙砚、洮砚都要快，而且发墨细腻柔滑，最好的端砚如婴儿肌肤般细滑。我们通过学习小楷，同步了解端砚的知识和磨墨的要求，这也是书法学习的一部分。书法并不是拿起笔就写那么简单。磨墨也是非常讲究的，动笔前要磨墨，其实就是磨心，让自己的心境平静下来，磨的时候要沉稳，不要轻浮，也不要用力过猛大力压，速度要均匀，墨条要紧贴端砚，有些端砚并不是平底的，可能稍微有些弧度。建议初学者选择较大一些的端砚，这样更加实用。至于用来收藏或赏玩的，

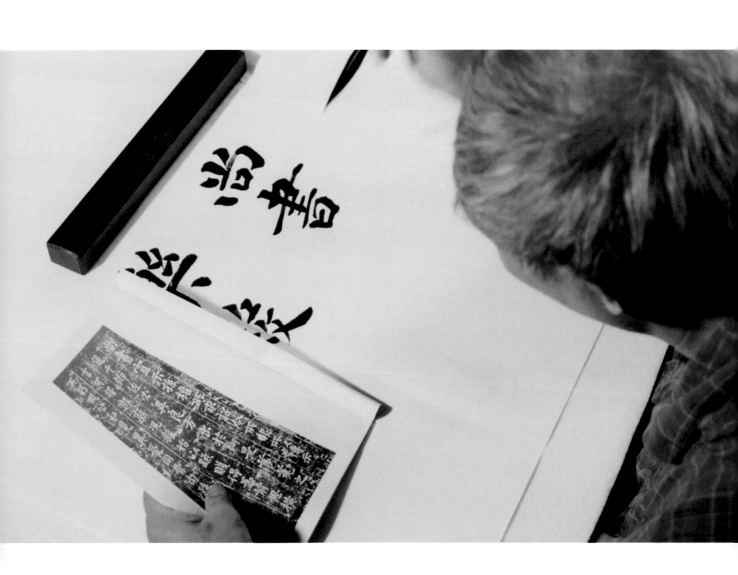

那就另当别论了。

在书写小楷时，除了纸张、墨和砚的选择，笔的选择也是至关重要的。不同于我们现在常用的毛笔，古人使用了一种特殊的"鸡距笔"。这种笔与现代毛笔的最大区别在于其结构。古人为了解决毛笔在书写过程中容易弯曲的问题，巧妙地在笔芯中加入了一根小铁针，从而确保笔毛始终保持挺直状态。这种独特的造笔技术在当今的中国已经失传，但在日本，这一技艺仍然得以保留并传承至今。

在中国历史上，唐代时期还未出现桌子和凳子，人们通常是席地而坐进行书写。到了宋代，随着家具的演变，人们开始使用桌子和凳子，这使得书写方式发生了改变。苏东坡时期，这种生活方式逐渐普及，人们可以舒适地坐在凳子上，将毛笔垂直放置在桌面上进行书写。随着书写方式的改变，毛笔的制作工艺也逐渐发展。我们现在所使用的毛笔就是源于宋代的制作技术，一直沿用至今。而写小楷时，为了更好地表现笔画的特点，人们开始使用一种特殊的毛笔——鸡距笔。这种笔不同于普通的毛笔，其笔头像蒜头一样，使得书写时只能使用笔锋部分。虽然没有了古人毛笔中的铁针设计，但鸡距笔的储墨量较大，能够连续书写多个字。在学习和模仿晋唐时期的小楷时，使用鸡距笔能够更好地表现出其笔画的特点。以楷书鼻祖钟繇的《荐季直表》为例，其笔画粗细对比明显，可以达到5∶1的比例。而元代赵孟頫的小楷则相对较为简单，笔画粗细不明显，节奏较为平缓，粗细比例约为2∶1，甚至更小。对于这类小楷，一般的勾线笔也能够胜任书写任务。

学习小楷，通常我们会选择一些历史名家的字帖作为范本，如三国时期的钟繇、晋代的王羲之和王献之、元代的赵孟頫、明代的文徵明以及王宠等。但很多学生反映，钟繇的小楷最难掌握。与钟繇相比，赵孟頫的小楷相对容易一些。除了笔画粗细、比例、节奏的差异外，钟繇小楷有其独特的特点，其"虚"的程度明显高于赵孟頫的小楷，使得掌握其技巧更具挑战性。

我外公秦咢生曾用八个字总结大字与小字写法的区别："大字糊涂，小字玲珑"。大字和小字在写法上截然不同。大字需要突出厚重感、布白、黑多白少、笔画间的间隙要小，展现出气势。而小字则要求笔画间有一定的空间、黑少白

多，展现出玲珑剔透的感觉。我在教授小楷的过程中，总结出"虚"与"实"两个关键点。大字要"实"，笔画间要实接；小字要"虚"，笔画间无须实接，甚至可以留有空白，做到笔断气连。同一个字在大字和小楷中的写法都有所不同，效果也截然不同。如果不懂得小楷的"虚"与"实"，就不能说是真正掌握了书法。特别是三国魏晋时期的小楷，并不需要用唐楷中按、提、顿、转等笔法，因为当时还没有发明这些，到唐代才出现这些法度严谨的笔法。

总的来说，学习书法需要深入了解各种字体产生的历史背景和各种字体的不同笔法。小楷作为必修课，能帮助我们掌握虚实的概念。我们老年人不一定写出精妙的蝇头小楷，但我们可以放大来写。无论是否能写出精妙的小楷，我们都可以通过学习了解小楷来提高自己的书法鉴赏水平。

　　许多人认为行书出现在草书之前，但实际上草书的出现要早于行书。在简牍时代，就已经有了草书的存在。随着大量简牍的出土，我们对简牍的研究也越来越深入，简牍的地位也逐渐得到了提升。简牍始于秦代，我们在西安游学时，在兵马俑的故乡——临潼，观看了一出大型实景沉浸式的战争史诗剧《复活的军团》。该剧以一封家书为开端，而这封家书正是在武汉出土的一片竹简。在先秦的战争时期，两兄弟写了一封家书给在秦地的家人报平安，但遗憾的是他们最终未能返回秦国，而是葬身于楚国。这封家书上的字正是用草书所写，说明在先秦时期就已经有了草书，我们称之为"秦简"。到了汉代，隶书也有草书的成分，我们称之为"汉简"。这些都证明了我的观点，即书法可以分为动态书体和静态书体两种。随着简牍的出土，我们对书法发展的原有认知被颠覆。我认为篆隶楷行草五种书体都是从简牍中发展演变而来的。到了晋代，王羲之的时代，书法迎来了全面的繁荣。篆隶楷行草五种书体已经基本发展成熟。唐代则成了书法发展的

巅峰，自此之后宋、元、明、清各代虽然有不同的流派出现，但并没有新的字体出现，只是在原有基础上进行创新和演变。在王羲之的时代，行书和草书已经发展得相当成熟。

草书的发展经历了章草、小草和大草三个阶段。草书最初是从秦简和汉简中演变而来的，这一时期的草书被称为章草。皇象的《急就章》就是章草的代表作品，其草书的雁尾特征明显，可以看出是隶书的快速书写形式。随着时间的推移，章草逐渐发展为小草，也被称为今草。最后，小草进一步演化为大草，也称为狂草。怀素的《自叙帖》就是狂草的杰出代表，其字形无明确的笔画，只有圆润的线条，且字字相连，动态十足。

隶书同样可以分为静态书体和动态书体两类。刻在碑石上的隶书作品，如《曹全碑》《张迁碑》《礼器碑》等，这些属于静态书体。而章草则是动态书体的代表。在不同的场合，人们会选择使用不同的书体。一般来说，在严肃、正规的场合，静态书体更为合适；而在日常的记录、记事中，动态书体则更为常用。

秦简和汉简其实就是当时记录员随手写下的文字，这些文字充满了动态感。由于秦汉时期尚未发明台凳，人们通常是席地而坐，使用三指执笔法，一手执笔，一手持简牍快速地书写记录，这就是我们现在能看到的秦简和汉简。与此相对，《峄山碑》《泰山碑》以及青铜器上的铭文如《毛公鼎》《大盂鼎》《散氏盘》等，这些则是静态书体的代表。这些作品通常记录国家大事或皇帝颁布的命令等，因此采用静态书体更为合适。

我们之前提到的《复活的军团》中的那封家书（秦简），就是动态书体的一个典型例子。由此可见，早在两千多年前的中国，静态书体和动态书体就已经存在并被广泛应用。这种区分一直延续至今，我们在日常生活中也可以观察到这种区分。例如，政府颁布的红头文件通常采用静态书体，标题使用黑体字，内容则用宋体字。而民间书信往来或手写笔记等，则更多地使用动态书体。

一、《智永真草千字文》

我选择《智永真草千字文》作为我们学习草书的入门范本，主要有以下三个原因：

第一，它是墨迹本，相较于碑刻，墨迹更为优越，因为墨迹是书写者直接书写，而碑刻则是书写者先写之后，再由碑刻工匠进行二次创作，刻在碑石上。在书法学习中，帖是用毛笔写出来的墨迹，我们应当选择帖作为学习的范本，因为它是专门为我们学习书法而使用的。而碑刻则主要用于墓碑等场合，其内容并非专为我们学习书法而设。因此我们要分清楚碑与帖在文字和书法上的两种不同的意义。《智永真草千字文》有墨迹本和碑刻本，我选用墨迹本作为学习的范本，而且这个墨迹本还是智永亲手书写，非常珍贵。碑刻本可作为参考。另外，《智永真草千字文》还是历朝历代学习写字、学习书法首选的范本。包括儿童入学读书，也是学习千字文。除了学习它的字体，更重要的是学习它的内容，作为启蒙。

第二，智永是王羲之的第七世孙，被公认为书法正统的传承者。王羲之作为一代"书圣"，在历朝历代的书法地位都相当高，学习他的书法被认为是正统

的学习路径。智永作为王羲之的第七代传人，这就像中医、武术等传统文化传承的模式一样——家传，祖传。还有，用我们现代术语来讲，就是基因的遗传，智永应该有王羲之的遗传基因。因此选择《智永真草千字文》是再合适不过的。讲到这里，我给大家理顺一下唐代书法大家的传承脉络：李世民的老师是虞世南，而虞世南的老师就是智永。李世民喜欢王羲之，特别喜欢《兰亭序》，李世民通过他的老师虞世南，在老师的老师智永那里取得《兰亭序》，关于李世民和《兰亭序》的故事，有多个版本和叙说，大家不妨去了解一下，我就不在这里详细叙说了。现在我们看到的王羲之《兰亭序》，是唐代冯承素摹本，并不是王羲之亲自写的，李世民当时要求大臣临摹王羲之《兰亭序》，虞世南和他的学生褚遂良也为后人留下王羲之《兰亭序》临本。欧阳询也有临摹王羲之《兰亭序》，现在保留下来的是石刻本，欧阳询也是李世民非常喜欢的书法家，他令欧阳询书写了

《九成宫碑》。

第三，这部作品具有真草对照的特点，一个真书与一个草书相对应，便于我们学习。古人称楷书为真书，草书的笔画多以符号代替，一个符号代表多个偏旁部首，草书已经符号化。我国曾经有些学者提议，将我们的文字拼音化，但并不成功。我国最早的文字是甲骨文，是从图画、符号慢慢才进化到文字，如果又将文字符号化，那么汉字将走向灭亡。

日本经历了九次文字变革，想把文字全部符号化，但都未能成功。目前，仅有约三分之一的文字实现了符号化，而另外三分之二仍在使用汉字。由于日本仅有语音而无文字，因此在唐朝时期，日本派遣了大批遣唐使前往大唐学习，带回了汉字和各种先进科技。至今，日本仍保留着大量唐代的遗风，以及许多唐代遗迹和建筑。值得注意的是，在日本还保留着唐代的毛笔，这些毛笔是传世之宝，

并非出土文物。令人遗憾的是，这些毛笔在中国已经失传，我们现在所使用的毛笔是宋代以后才逐渐形成的。随着宋代台凳的发明及使用，书写方式的改变，毛笔也相应做了大的改动，而且古人是三指执笔法，书写起来比较灵动，我们现在多是五指执笔法。

在日本，历史文物主要以存世为主，而我国则以出土为主，存世数量相对较少。存世是指文物经过一代代的传承保留下来，并未入土。根据可靠的推断，智永作为隋唐时期的人物，《智永真草千字文》是用唐代特有的"鸡距笔"所书写，而非宋代以后常见的毛笔。

智永是和尚的法号，他原姓王。为了提升他所在的寺庙知名度，据说他撰写了八百多本《智永真草千字文》，并分发给全国各地的寺庙。这些作品在当时备受推崇，各寺庙都以拥有《智永真草千字文》为荣。目前，《智永真草千字文》的唯一存世版本收藏于日本，很可能是当年遣唐使带回的珍品。如果大家想要购买《智永真草千字文》字帖，我们推荐选购日本二玄社出版的版本。并不是说这本是智永写得最好的一本，而是因为该版本的保存状态最佳，印刷清晰。但需注意的是，这一版本的价格相对较高。

二、孙过庭《书谱》

在学完《智永真草千字文》后，若要继续深入学习草书，我会选择孙过庭的《书谱》作为进阶的范本。很多人以为草书就是一笔连一笔快写，笔画之间不清晰，那是潦草的"草"，并不是小草的"草"。对于初学者而言，学习小草是较为适宜的选择，因为它相对较为容易掌握，字字独立，只有少量的连写或牵丝，但每一笔、每一画都交代得非常清楚，只不过它是分连写或简写。而大草的写法较为复杂，不建议初学者贸然尝试。

孙过庭的《书谱》是唐朝时期的书法理论著作，全文三千多字，完整地阐述了书法的理论。在历朝历代，有许多书法家也撰写了书法理论的著作，包括李

世民也写过书法理论的著作。但在我看来，孙过庭的《书谱》是最为全面和深入的，其他人的著作多是在此基础上进行解释或延伸，并不够全面。我奉《书谱》为最高的理论指导，包括我编的教材、讲的课程，都是以《书谱》作为我的理论指导。

《书谱》中提到了许多关于笔法的见解，如"观夫悬针垂露之异，奔雷坠石之奇"，强调了书法作品中笔画的韵律和节奏感，告诫我们要在书写中表现出神韵和轻重快慢的变化。

此外，《书谱》还对学书法的各个阶段进行了详细的阐述，如"初学分布，但求平正，既知平正，务追险绝，既能险绝，复归平正"，为学习者提供了明确的学习路径和自我评估的标准。

在章法方面，《书谱》提出"一点成一字之规，一字乃终篇之准"，强调首笔或首字的重要性，为整个字或整篇作品定下基调和风格。

同时，《书谱》还对墨法进行了精辟的描述，"带燥方润，将浓遂枯"，为

学习者提供了用墨的指导。

　　草书作为书法的最高阶段，其学习不仅仅在于技法的练习，更在于对理论的理解和掌握。《书谱》不仅提供了草书的练习方法，更为我们提供了书法理论的全面指导。从笔法、字法、章法到墨法，《书谱》都有详尽且深入的阐述。自一千多年前以来，《书谱》一直被视为学习书法的最高理论指导，非常值得大家去了解、学习。

一、王羲之《兰亭序》

在书店中，我们不难发现，《兰亭序》的字帖毋庸置疑是数量最多的，基本上可以设一个专柜进行陈列。在王羲之的诸多字帖中，《兰亭序》更是占据了主导地位，其版本之丰富令人叹为观止。无论是网络购物还是实体书店，王羲之的《兰亭序》始终是热销的焦点。对于出版社而言，字帖若缺少了《兰亭序》，便仿佛失去了一部分灵魂。因此，各大出版社都竞相出版此字帖，形成了激烈的竞争。市场上《兰亭序》的版本各式各样，从普通的黑色版本到放大的版本皆有，琳琅满目，但质量参差不齐。文物出版社是国内最早出版王羲之《兰亭序》字帖的机构，早在几十年前，我在学习行书时便选择了该出版社的版本。随着时间的推移，学习者的增多，购买者的增加，市面上涌现出众多版本的《兰亭序》，有三种、五种、九种、十一种等不同的选择。这为广大学习者提供了便利，只需购买一本便可体验多

个版本。我们现今学习王羲之的《兰亭序》，多以冯承素的摹本为范本。该字帖纵24.5厘米，横69.9厘米，共有28行324个字，字体虽小，但十分清晰。然而，市面上的《兰亭序》字帖多为彩色且放大版本，这其实是现代科技的产物。古时是无法实现这种彩色放大的效果的。因此，我们在选购时需留意这一点。

自古至今，从唐代起，历代书法家皆无法忽视王羲之的《兰亭序》。这部作品已被广泛认同为"天下第一行书"，成为书法学习者不可或缺的学习内容。在我几十年的书法教学生涯中，我深切体会到学生们普遍认为在各种字体中，行书的学习难度最大，而《兰亭序》更是行书学习中的巅峰之作。其中的原因在于，行书涵盖了丰富的笔法、字法、章法，内容广泛而深入，要全面掌握确实极具挑战性。然而，尽管困难重重，但行书的学习仍具有不可替代的重要性。一幅完整的书法作品往往需要落款，而行书作为落款常用的字体，其学习便显得尤为重要。因此，尽管行书难学，但它仍是书法学习者无法回避的必经之路。

天下第一行书是王羲之《兰亭序》，天下第二行书是颜真卿《祭侄文稿》，第三行书是苏轼的《寒食帖》。

从古至今，无论是宋元明清，还是其他时代，学习书法的人都必定会接触并学习王羲之的《兰亭序》。这部作品在唐代尤为盛行，被誉为"天下第一行书"。这部作品被誉为"天下第一行书"，其背后的原因众多。李世民的极力推崇无疑为其增添了极大的声誉。当李世民亲自评价《兰亭序》为天下第一时，无人敢反对。他不仅将王羲之的书法推到了极高的地位，还下令所有大臣都要临写《兰亭序》作为作业，并由他亲自批改评鉴。满朝大臣各出其招，希望通过临写《兰亭序》，得到皇帝的奖赏。然而，尽管《兰亭序》的名声如此响亮，实际上并没有人真正见过王羲之的原作。传说中，李世民非常喜欢《兰亭序》，甚至将其与自己一同埋葬。但这样的说法在历史上并没有确凿的证据。即便真的存在这样的墓葬，但由于《兰亭序》是"见光死"的文物，一旦与空气接触便会毁掉，因此原作也无法保存至今。值得一提的是，相传王羲之在创作《兰亭序》时并未选择纸张作为载体，而是选择了绢。这与当时的书写材料和技术条件密切相关。在王羲之所处的晋代，虽然造纸术已经得到发展，但纸张仍然相当昂贵，甚至可能比绫罗绸缎还要贵重。而且纸的

尺寸很小，到唐代稍大一些，这一点从隋唐的《智永真草千字文》可以比较。从隋唐时期的《智永真草千字文》中，我们可以看到纸张尺寸在逐渐增大。与《兰亭序》相比，《智永真草千字文》的纸张尺寸稍大，这在一定程度上反映了造纸技术在晋代到唐代之间的进步。然而，即便纸张尺寸有所增大，但由于当时没有现代的墨汁，只能使用研磨的墨块，这使得书写大字变得相对困难。《智永真草千字文》墨迹本并不是出土文物，是有存世的，目前唯一存世的一本收藏在日本，可能是唐代的遣唐使带回去日本保存至今。

王羲之《兰亭序》的冯承素摹本，又称为双勾廓填本，这是目前公认最接近王羲之的版本。以响拓的方法，在透光之处以白纸重叠，毛笔仔细描摹而成。我们学习书法，已知道何谓双勾，何谓双勾填墨，这个版本就是双勾填墨的摹本。除了冯承素的摹本外，市面上还有二三十种不同版本的王羲之《兰亭序》。这些版本都不是王羲之本人所写。在李世民密藏《兰亭序》之后，就再没有人见过王羲之《兰亭序》的真迹，但在真迹被毁或找不到的前提下，虞世南、褚遂良的临本以及欧阳询的石刻本等都被誉为"真迹下一等"。这些都是学习王羲之《兰亭序》很好的版本，特别是冯承素的摹本。虽然这些版本都不是原作，但这不妨碍我们使用这些字帖来学习。

我在这里简单介绍一下摹本、临本和石刻本的区别：

1. 摹本：双勾填墨。尤其是冯承素的双勾廓填本，其制作过程相当讲究。古时，人们会采用一种传统的方法：在一张类似刺绣的桌子下放置一盏油灯，桌上铺上一层油纸或油布。光线通过油布透上来，然后在油布上放置王羲之的《兰亭序》原作，再在其上覆盖一张白纸。书法家便在这张白纸上，利用油灯透出的光线，仔细描摹原作的字迹。这样的方法能够确保摹本尽可能接近原作的神韵和字形。

现代人制作摹本则更为便捷，不再需要油灯和传统的桌子。使用拷贝板便可以达到相似的效果，使得制作摹本的过程更加高效和方便。在挑选字帖进行双勾填墨时，建议选择拍摄和制作效果都较好的版本。目前，日本二玄社出版的王羲之《兰亭序》在清晰度方面表现优异，但价格相对偏高。

2. 临本：临本通常是通过将原作放在旁边，然后一行一行地对照着进行书

写，而不是直接放在原作上面进行描摹。这种方式使得临本在笔画上可能不如摹本那么精准，但它能够更好地捕捉到原作的神韵。

目前常用的临本包括虞世南和褚遂良的临本。他们都是李世民时期的大书法家，与欧阳询齐名。其中，褚遂良在临写时更尊崇皇帝的旨意。

对于学习《兰亭序》而言，摹本和临本都非常重要。摹本可以帮助我们更精准地掌握笔画和结构，而临本则有助于我们捕捉到原作的神韵。因此，建议学习者先摹后临，先学习冯承素的摹本以认清笔画和结构，再学习临本以表达神韵。

3. 石刻本：石刻本是将原作或临本刻在石碑上供人拓印学习的一种版本。相传，欧阳询曾临写过王羲之的《兰亭序》，并由工匠将其刻在石碑上。由于是二次或三次创作（如果算上工匠的刻写），石刻本在精准度上可能不如摹本，但在神韵上则可能更接近原作。

在古代，由于没有现代的印刷技术，石刻本成了让更多人接触和学习原作的一种重要方式。如果工匠的工艺精湛，石刻本的质量也会非常高。通过拓碑，让更多的人接触到王羲之《兰亭序》也是一件幸事。

在唐代，有几位书法水平极高的书法家都曾临写过王羲之的《兰亭序》。这不禁让人好奇，为何李世民对王羲之的作品情有独钟？这与他的师承关系有着紧密的联系。李世民的老师是虞世南，而虞世南的老师则是智永。智永是王羲之的第七世孙，家中珍藏了许多王羲之的真迹。由于智永与王羲之的这层深厚渊源，李世民自然而然地接触到了王羲之的书法作品，并对其产生了浓厚的兴趣。皇帝对王羲之墨宝的喜爱，也促使他通过智永这个渠道，努力收集王羲之的真迹。这些故事在历史上流传甚广，版本众多。最终，李世民得到了他梦寐以求的《兰亭序》真迹，并对其爱不释手。不仅如此，他还积极推广王羲之的书法，要求身边的大臣们临写《兰亭序》，甚至收集了大臣们临写的《兰亭序》，作为奖品赏赐给有功之人。

欧阳询与虞世南，这两位年龄相仿的书法家，在唐代同朝为官，并共同担任了褚遂良的老师。由于褚遂良与李世民同样师从虞世南，所以我们可以推测，褚遂良在李世民年幼时可能担任了伴读的角色，陪伴他一同学习成长。在一些描绘唐代历史的电视剧中，褚遂良这一角色经常出现，历史上他因反对武则天称帝而被杀害，

展现了他在历史上的重要性和影响力。在书法领域，曾有一个有趣的故事是关于褚遂良与虞世南的对话。褚遂良有些自负地询问老师虞世南，他与欧阳询相比，谁的书法更好。虞世南巧妙地回答说，欧阳询可以"不择笔，不择纸"，意指欧阳询的书法技艺高超，无论使用何种笔和纸，都能书写出精彩的书法作品。这句话让褚遂良深感受教，此后他再也不敢轻率地与欧阳询比较书法水平。"不择笔，不择纸"这个说法揭示了欧阳询书法造诣的深厚。对于我们现代人来说，书写材料的选择非常多样，如生宣、熟宣、半生熟、蝉衣纸、机制纸、手工纸等。每种材料都有其特点，适合书写不同的字体和风格。然而，在欧阳询的时代，无论纸、帛或绢都可以作为书写的材料，并不会特别选择。

至此，我已向大家简明扼要地介绍了各种版本的王羲之《兰亭序》碑帖，这些碑帖不仅展示了王羲之的书法艺术，也揭示了唐代书法大家的师承关系和历史背景。这正是我开设书法赏析课的初衷。

除了之前提到的几种《兰亭序》版本，实际上还有《兰亭序》九种、十一种等，这些都是宋元明清以后书法家临写王羲之《兰亭序》的墨迹。例如，元代著名书法家赵孟頫就有临写的版本，这些都是我们学习和欣赏书法时的重要参考。然而，在众多版本中，唐代的版本仍然是我们学习的重点。历朝历代的学书之人，无一例外都会临写王羲之的《兰亭序》。如果你学习书法却没有临过《兰亭序》，可能会受到质疑。因为《兰亭序》不仅是书法艺术的巅峰之作，也是学习书法的必经之路。无论是古代还是现代，没有一个学书法的人能够绕开这部作品。

学习王羲之的《兰亭序》确实是一项具有挑战性的任务。如果要将上述唐代四人临摹的《兰亭序》一并学习，既要笔画精准，又要学出神韵，则难上加难。这部作品不仅要求笔画精准，还需要把握其独特的神韵。要想真正学好《兰亭序》，可能需要花费二三十年的时间去深入研究和练习。对于现代学书的年轻人来说，晋代和唐代的书法，特别是王羲之的《兰亭序》，可能会显得难以捉摸。他们常常会问，是否有更容易掌握的字帖可供选择。确实，从技法层面来看，宋元明清时期的字帖相对于晋唐时期的字帖可能更容易上手。其中的原因与我们所使用的纸、笔以及书写方式的变化有着密切的关系。在晋代和唐代，书法家们是席地而坐，一手执

笔，一手执纸，采用三指执笔法，毛笔的笔锋是与地面垂直的。这种书写方式受到地心吸力的影响，使得笔毛自然向下坠。而当时的毛笔设计也略有不同，中间有一根金属针，外面包裹着毛。到了宋代，随着毛笔的改进和台凳的普及，书写方式也发生了变化。人们开始使用高台和高凳，这使得毛笔可以垂直书写。同时，宋代的毛笔也基本成型，一直沿用至今。这种书写方式和工具的变化，可能使得宋元明清时期的字帖在技法上更接近于我们现代人的书写习惯，因此感觉更容易掌握。例如，赵孟頫的行书作品，其技法相对于王羲之的《兰亭序》来说可能更容易被现代人接受和掌握。这是因为赵孟頫的书法风格与我们的书写习惯更为接近，所使用的纸、笔以及书写方式也更符合现代人的需求。

前面已述及，要想精通王羲之的《兰亭序》，恐怕需要耗费二三十年的光阴。然而，考虑到我们身处老年大学，试问还有多少个二三十年可以供我们尽情投入呢？尽管深知其学习难度极大，且被誉为顶级行书，我们仍应坚定信念，把握时光，能学多少便掌握多少。在学习的道路上，遇到困难和挑战本是常事，无须过于忧虑。

王羲之的《兰亭序》之所以被誉为天下第一行书，其重要性远非字形字体所能涵盖。在晋代，尽管《兰亭序》未必是字形最为优美的书法作品，但一千多年来，它持续受到世人的高度推崇，这与其深刻的内容息息相关。实际上，内容的重要性应置于字形之上，字形不过是内容的载体。这种深厚的文化内涵，才是《兰亭序》能够流传千古的主要原因。当我们临写《兰亭序》时，更应深入理解其内在的文化价值，探究那324个字背后所蕴含的深刻内涵。晋代时期，中原的正统宗教以道教为主，而佛教虽已传入，但尚未盛行。直至武则天时期，佛教的地位才得到显著提升。《兰亭序》不仅是一篇书法作品，更是一篇充满人生感悟和生死态度的文章。它描述了暮春之初，王羲之与会稽山阴兰亭的友人们共同度过的欢乐时光，以及他们对人生的独到见解。这些见解一直影响着我们后人，其记叙方式、时间、地点、人物和景物描写，也对现代写作方法产生了深远的影响。仔细阅读《兰亭序》正文，我们可以发现，当时王羲之与四十一位好友在流觞曲水间畅饮吟诗，这种游戏类似于现代的"击鼓传花"，期间他们创作了许多脍炙人口的名诗佳作。为了记录

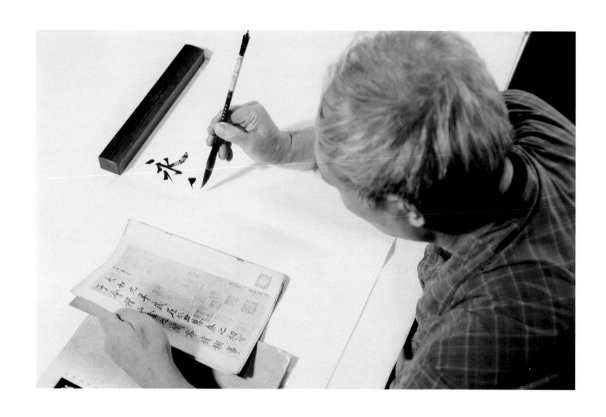

这次聚会和这些诗篇，大家推崇王羲之为此诗集作序，这就是《兰亭序》诞生的由来。因此，我们在欣赏《兰亭序》的书法艺术的同时，更应深入领悟其文化内涵和人生哲理。

二、《怀仁集王羲之圣教序》

关于学习行书，除了王羲之的《兰亭序》外，《怀仁集王羲之圣教序》亦是不可或缺的重要篇章。曾有学生询问，面对《兰亭序》与《圣教序》，应如何抉择，这两者又有何异同？在此，我首先对《圣教序》稍做介绍。其全称《怀仁集王羲之圣教序》，乃是一部集字而成的佳作，怀仁精心挑选王羲之的字迹，逐字集结成此鸿篇巨制。对于学生的疑问，我如是回答：若论学习书写技巧，当以《圣教序》为范；若欲深究书法艺术，则非《兰亭序》莫属。然而，要真正理解这两句话的深意，并非易事。因此，我们有必要先明确两个概念：何为写字？何为书法？二者又

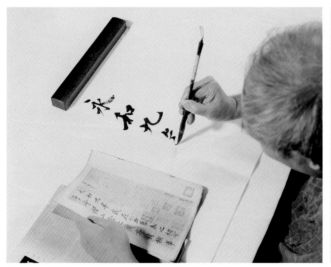
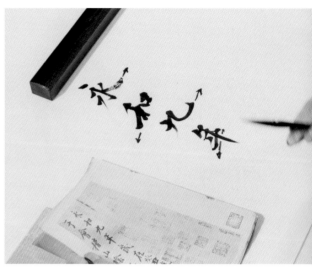

有何区别？简而言之，写字注重的是笔画与字形的基本功，其产出往往是千篇一律、缺乏个性的文字。而书法，则是情感的载体，每位书家都通过笔墨展现自己的独特个性，从而形成了丰富多样的书法风格。在当今时代，书法已不再仅仅局限于写字的范畴，而是上升到了艺术的层面，成为一个独立且专业的学科。不仅在艺术系中占据一席之地，更已独立发展成为书法系，甚至出现了专业的书法学院。这一点与古时有所不同。在古代，书法与写字并未明确区分；而在现代，写字与书法已被明确划分开来。如今，毛笔书写已逐渐淡出人们的日常生活。酒楼菜单已由电脑打印取代手写，领导人签字也少见毛笔踪迹。毛笔书写已成为一种艺术形式，而非日常实用技能。因此，我们学习书法，实际上是在学习一门艺术。

　　怀仁从王羲之所有的书迹中，收集了 1904个字，完成这篇《圣教序》，可以说每一个字都是选择最好的字。但《兰亭序》就未必每一个字都是写得最好，所以我觉得写字要选《圣教序》，通过临写《圣教序》，练习笔画、字形。《兰亭序》是王羲之乘着酒兴，一气呵成的，而且是一份草稿，酒醒以后，王羲之想重新抄正，但抄写多次仍是觉得那张草稿是最好的，重抄已无法超越草稿。为什么他自己觉得草稿是最好呢？原因是已无法将这四十一位好朋友再聚在一起饮酒作诗，可能山水环境仍在，但诗已不再，酒已不再，人文环境已不再，已无法复制当时的心境了。简单总结一下，若想练习笔画，写好每一个字，就选用《圣教序》，想学书

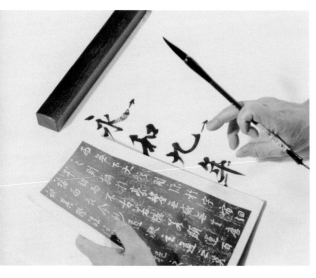

法，一气呵成，则要通过临写《兰亭序》加以练习，写出行气。综合以上原因，我认为学好行书，《圣教序》和《兰亭序》都要学，可以先学《圣教序》，再学《兰亭序》。

《圣教序》内容是什么？我在这里简略讲一下。怀仁集字后，工匠将其刻在碑石上，现在我们看到的是拓本，粗略统计约有十九个不同的版本，大同小异，我们常用到的是宋代拓本。现代同样有放大本和彩色本。我们常说，无论学习什么字体，都要了解它的历史文化背景。《圣教序》的内容分五段，第一段是李世民表彰唐玄奘的《圣教序》，第二段是唐玄奘答谢皇帝，第三段是太子李治的《圣教记》，第四段是唐玄奘答谢太子，第五段是唐玄奘奉皇帝李世民旨意去译的《心经》。心经第一句写"观自在菩萨"，并不是写"观世音菩萨"，是因为唐朝皇帝唐太宗李世民，所以忌讳"世"字。

最初《圣教序》和《圣教记》是皇帝命褚遂良写的，已刻在了石碑上，这两块石碑现藏在大雁塔的石龛里，右边是《圣教序》，左边是《圣教记》。当时褚遂良写完之后，李世民并不满意，因为行书笔意太浓，觉得不够严肃，碑刻要用正书，褚遂良又在原碑上做了不少改动，现在藏于大雁塔的碑刻是原来的那个，距今已经有一千多年。70年代，日本书法研究学者对《圣教序》和《圣教记》两块碑清洗后进行拍摄，发现有多处修改过的地方。1997年，日本又重新申请打开铁架子，得到

了近距离拍摄的许可，发现有过千处修改过的地方，从这一点证明，皇帝李世民当时并不满意褚遂良所写的《圣教序》和《圣教记》。由于李世民一直都不满意这两个碑，所以叫来一个法号怀仁的和尚，集王羲之的字，这就等于王羲之写成了《圣教序》。皇帝向全国征集王羲之的字，供怀仁使用，提供者有奖赏，当时提供的字有真有假，统一由褚遂良鉴证，以褚遂良认可为准。其中《兰亭序》有五十多个字在《怀仁集王羲之圣教序》中都能找到。从中有理由推断，《兰亭序》并没有被李世民带入棺材，因为如果李世民秘藏带入棺材陪葬，那么怀仁是无法取得《兰亭序》的字，集到《圣教序》里面，所以肯定地讲，李世民并没有带走《兰亭序》。怀仁集字用了二十六年，经历三朝皇帝——李世民、李治和武则天才完成，所以《怀仁集王羲之圣教序》是集字的天花板，当时日本和高句丽（韩国）都曾尝试集王羲之的字，但都无法超越。怀仁集字，好在字与字之间，互相呼应，和谐相处，这需要对王羲之的字非常熟悉，而且要有非常好的记忆力，因为全篇1904个字，相同的字不少，但怀仁都能做到字字不同，并不重复，这就非常难得。

　　讲到《圣教序》，必须了解唐玄奘去印度取经的历史，在这里我就不详细展开来讲，当大家学到《圣教序》的时候，我会作详细的叙述，在这里只大概简单讲一下。唐玄奘一心向佛，要去印度学习佛法，请求皇帝批准出行，但唐太宗当时并没有批准，他就偷偷出发，却在边关多次被抓回，因他没有出关文书，后来他一直向北走，通过新疆迂回再转去印度，沿途最困难的是缺水，他白天休息，晚上才出来走动，日夜颠倒，又受边关士兵射杀受伤，经历千难万苦，终于来到印度，他在印度学佛十七年，学有所成，从西边直接回到大唐，夹道欢迎，受到国家级的迎宾待遇，李世民送他一座全国最大的寺庙（慈恩寺），明为表彰他，实为软禁，他只能在寺庙里译经文，待在寺庙里一直没有出来过，直到圆寂也没有踏出寺庙一步，更不要说弘扬佛法了。这就是有关的那段历史，有兴趣的同学可自行查找书籍或上网了解。我在教《怀仁集王羲之圣教序》的时候，会更详细地讲述。

隶书

隶书，作为汉字书写的一种古老而典雅的字体形式，其独特的美学价值和深厚的历史底蕴吸引了无数书法爱好者。在这堂课中，我们将一同探讨四种不同风格的隶书佳作，更深入地理解隶书的魅力所在。无论是柔中带刚的《曹全碑》，还是方中带圆的《张迁碑》，抑或是方圆糅合的《礼器碑》，以及雄厚奔放的《石门颂》，它们都以各自独特的方式展现了隶书的艺术魅力。

一、《曹全碑》

《曹全碑》以其圆中带方、柔中带刚的独特风格，赢得了众多书法爱好者的青睐。其字体线条流畅而富有弹性，仿佛一位婉约的女子在翩翩起舞，身姿柔美而又不失力量。在书写时，我们需格外注意撇、捺、横等笔画的舒展与回锋，以充分展现其独特的韵味。这种柔

中带刚的风格，不仅展现了女性的柔美与坚韧，更体现了隶书的独特魅力。

二、《张迁碑》

与《曹全碑》的柔美风格截然不同，《张迁碑》以其方中带圆、古朴厚重的特点而独树一帜。在书写时，我们需要更加注重笔画的沉稳与力度，以充分展现其古朴而厚重的风格。其字体结构紧凑有力，每一个笔画都充满力量感，仿佛一位壮士在挥毫泼墨，展现出隶书的雄浑与豪放。

三、《礼器碑》

《礼器碑》则介于《曹全碑》和《张迁碑》之间，其风格方圆糅合，既有圆润的曲线，又有刚硬的直线。这种糅合使得《礼器碑》在视觉上呈现出一种强烈的节奏感，仿佛一首优美的交响乐在耳边响起。在书写时，我们需要灵活运用方

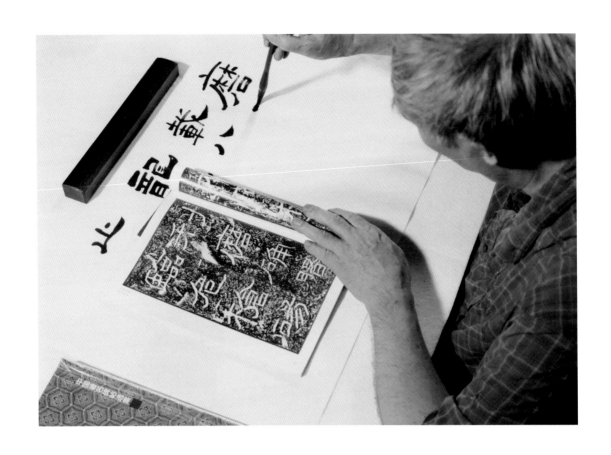

圆两种笔法，使字体既有圆润之美，又不失刚劲之气。这种方圆相济的风格，使得《礼器碑》成为隶书中的佼佼者，备受赞誉。

四、《石门颂》

《石门颂》作为一方摩崖石刻，其风格与碑刻有着鲜明的区别。摩崖石刻是在山体上随形就势地刻写，因此其字体更加雄厚奔放，充满了自然的气息。在书写时，我们需要注重笔画的沉着与力度，以展现出其独特的风格特点。同时，由于其刻写在山体上，我们还需要考虑到山体的凹凸和纹理等因素，这使得书写过程更具挑战性和趣味性。在书写《石门颂》时，我们仿佛在与大自然对话，感受着它的雄伟与壮丽。

通过对这四种不同风格的隶书作品的欣赏与解析，我们可以更深入地理解隶

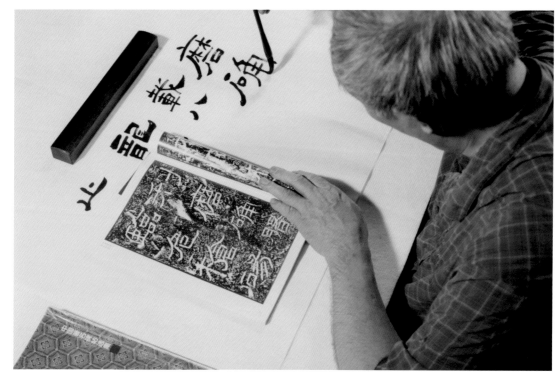

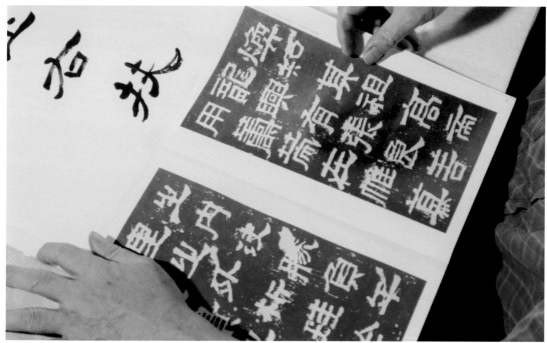

书的魅力所在。无论是柔中带刚的《曹全碑》，还是方中带圆的《张迁碑》，抑或是方圆糅合的《礼器碑》，以及雄厚奔放的《石门颂》，它们都以各自独特的方式展现了隶书的艺术魅力。学习隶书不仅可以提高我们的书法水平，更可以让我们领略到中国传统文化的博大精深。

小篆

老年课堂

　　小篆，作为篆书的一种独特形式，不仅承载着秦始皇统一六国后书同文的深远历史使命，更以其规范统一的书写风格，为后世书法家所推崇。丞相李斯，这位书法巨匠，以其卓越的艺术造诣，创造了小篆这一书法瑰宝，其中，《峄山刻石》与《泰山刻石》更是其代表作，堪称小篆艺术的璀璨明珠。

　　在书写小篆时，我们需格外注重线条的运用。每一笔、每一划，都需圆润饱满，粗细如一，展现出小篆特有的和谐与统一之美。同时，字形长方，体势修长，更是小篆的显著特点。而在书写过程中，墨的使用同样不可忽视。特别是在空调环境下，墨容易干涸，因此，我们需要不断地为墨加水，以保持其湿润度，从而确保书写流畅。

　　若想在小篆的写法上有所变化和突破，则不妨参考《袁安碑》和《天发神谶碑》这两部杰作。

一、《峄山刻石》

当我们欣赏与书写《峄山刻石》时，其线条的统一与圆润给我们留下了深刻的印象。在书写过程中，我们必须精细入微，确保每一笔、每一画都避免出现方线条，保持垂直的笔势，使毛笔始终不偏移。若线条出现偏移，其圆润之美便会大打折扣。

二、《泰山刻石》

与《峄山刻石》相似，《泰山刻石》同样展现了小篆的圆润与规范之美。在书

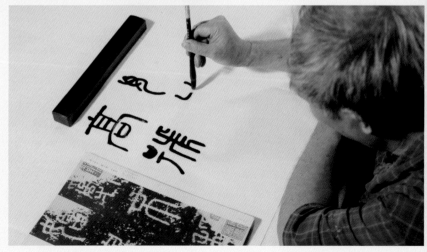

写时，我们需注重笔画的流畅与连贯，保持线条的粗细一致。同时，我们还应关注其整体布局与结构，确保字形长方、体势修长，从而彰显出小篆的独特魅力。

三、《袁安碑》

尽管李斯的小篆已经相当成熟，但随着时间的推移，小篆艺术也在不断发展与创新。到了汉代，《袁安碑》的出现为我们展现了一种更为成熟的小篆风格。其笔画已开始出现隶书的断开写法，竖是竖、横是横，且带有燕尾，使得整个字体更加生动与活泼，展现了小篆艺术的无限可能。

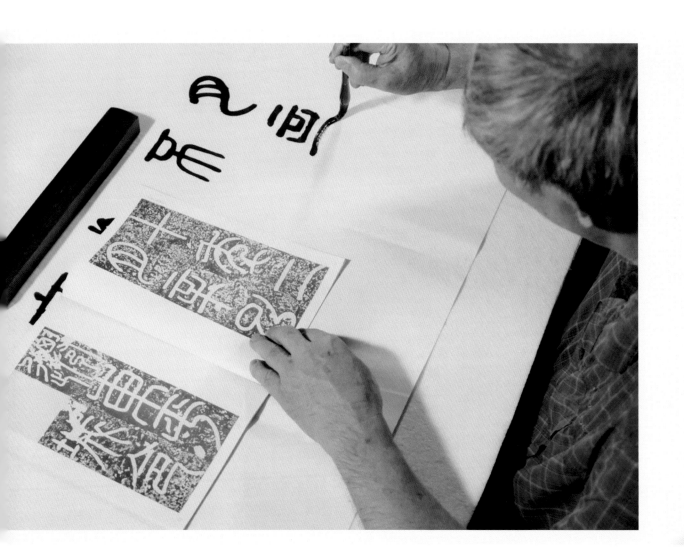

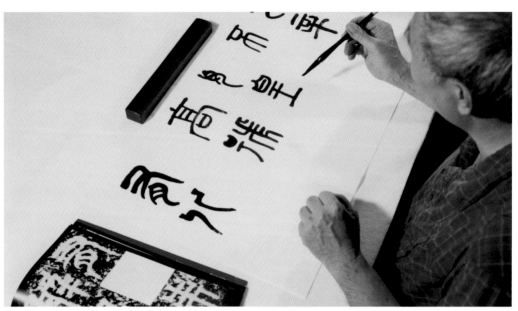

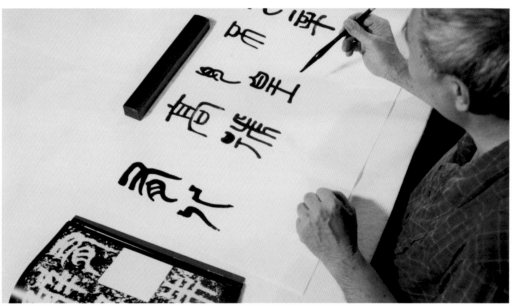

四、《天发神谶碑》

《天发神谶碑》作为三国时期吴国出土的珍贵文物，其小篆风格独具特色。在书写时，我们可以看到其变化有方有圆，方圆结合，展现出一种独特的艺术魅力。这种风格对后世的书法家产生了深远的影响，特别是在清代，许多书法家在起笔、行笔、收笔等方面都借鉴了其方圆结合的特点，突破了李斯小篆的规范与统一，为小篆艺术注入了新的活力。

大篆

大篆，这种古老而深邃的字体，一直是我心中的挚爱，是一部承载着古人智慧与情感的史诗。如果说小篆是规矩的楷书，那么大篆便是挥洒自如的绘画，每一笔、每一画都充满了生命力与故事性。在本

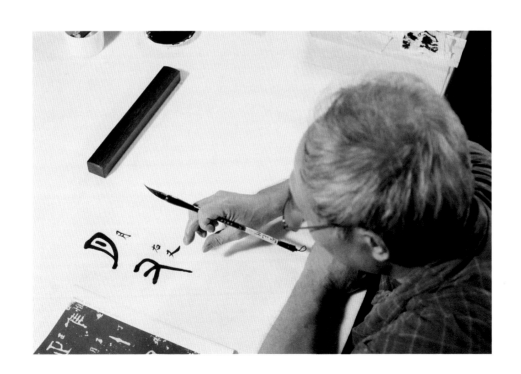

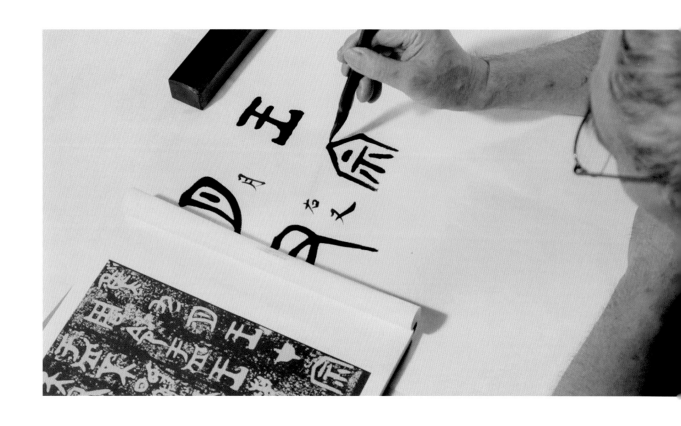

课中，我们将通过《虢季子白盘》《大盂鼎》《毛公鼎》《散氏盘》这四个璀璨的瑰宝，一同领略大篆那独有的魅力。

书写大篆，绝非简单的涂鸦，它需要我们用心去感悟每一个线条的起伏与流转。特别是在线条交接处，我们更要注重其浑厚感，这是青铜器制作时留下的独特痕迹，也是我们书写大篆时需要竭力追求的目标。

一、《虢季子白盘》的智慧与韵味

凝视《虢季子白盘》，我们仿佛能够穿越千年，与古人进行一场心灵的对话。那弯弯的月亮，如同古人眼中的明灯，照亮了他们对世界的认知。而"月"字则巧妙地融入其中，仿佛告诉我们，汉字的诞生，便是源于对自然的观察与感悟。再看那右手的形状，与"右"字如出一辙，这种象形文字的智慧，正是大篆的魅力所在。

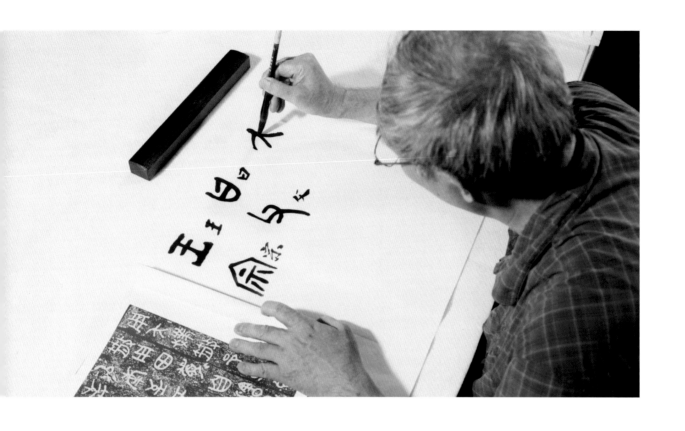

二、《大盂鼎》的生动与形象

　　《大盂鼎》中的字形更是生动形象，仿佛一幅幅生动的画面呈现在我们眼前。例如斧头中"斧"的部分笔画，其实是一个兵器的象征，它让我们感受到了古人英勇善战的精神风貌。而那个像盖房子的形状，则可能是古人对庙宇的描绘。这些生动的图案不仅让我们感受到了大篆的绘画性，更让我们深入理解了汉字的内涵与意义。

三、《毛公鼎》的趣味与创意

　　《毛公鼎》中的字形则充满了趣味与创意。例如画一张口的"曰"字，仿佛是古人在开口说话，它让我们仿佛听到了古人的声音，感受到了他们的情感与表达。而先画一只手再画一个工具的形状，则是"父"字的形象表达，能联想到古

人辛勤劳动的场景，感受到他们对家庭的责任与担当。

四、《散氏盘》的多样与灵活

在《散氏盘》中，我们看到了更为丰富的字形变化。那两条腿加上手的形状是"大"字，仿佛描绘了一个人的站立姿态，充满了力量与威严。而那只右手形状的是"右"字，左手形状的是"左"字，它们简洁明了地表达了方向的概念。

除了以上四个作品外，我们还可以通过学习《石鼓文》来进一步了解大篆与小篆之间的过渡与演变。《石鼓文》处于大篆与小篆之间，其风格既像大篆又像小篆，它像是一座桥梁，连接着两个时代的文字风格。通过学习这些经典作品，我们不仅能够更好地掌握大篆的书写技巧与风格特点，更能够深入理解汉字的发展与演变过程，感受到文字背后的历史与文化底蕴。

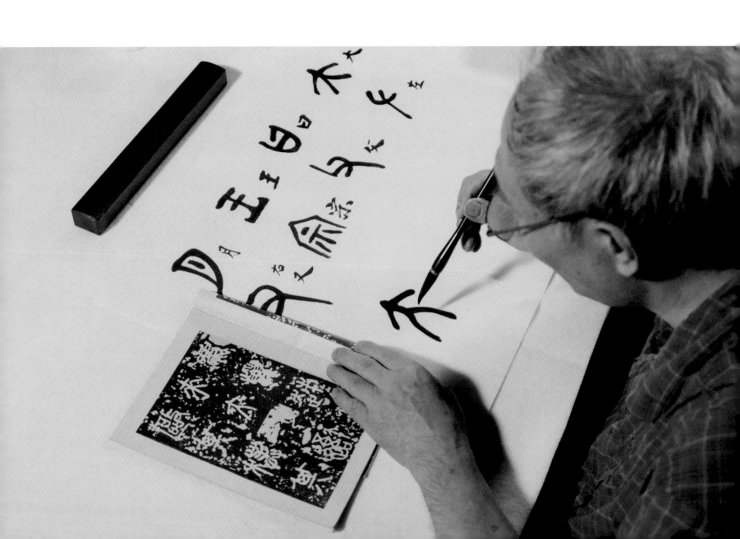

福字

福字篆书为，右边陶罐盛食物，左边祭拜台，祈求上天赐予福祉。迎春接福时正倒贴福也有讲究，门外迎接为正，门内已入为倒，因为"福"已经进到屋里，所以不能让它"跑掉"。

米桶为正，马桶为倒，花盆为正，衣柜为倒。因为过年大家都要换新的衣服，旧的衣服就不要了，取这个意思。

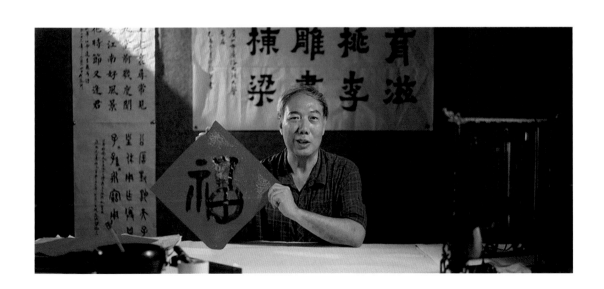

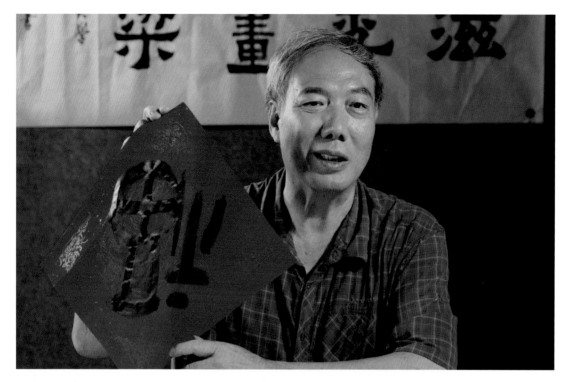

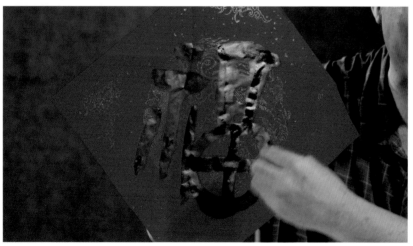

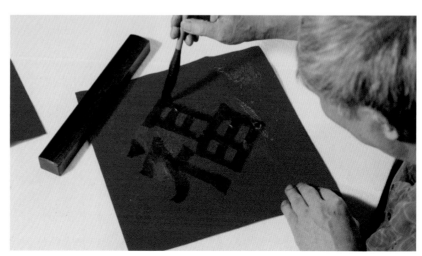

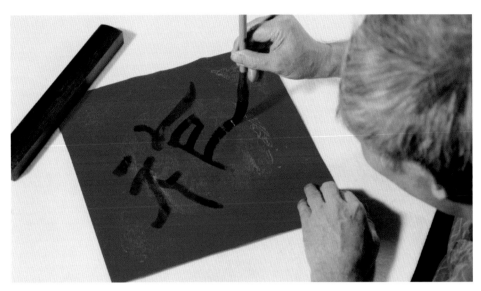

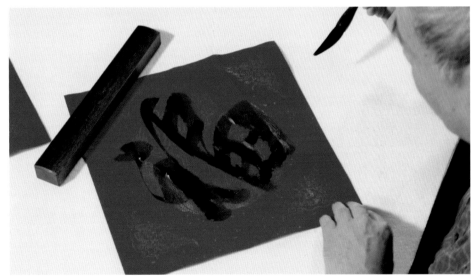

下面示范一下篆、隶、楷、行、草的"福"字。

篆书字形要写得长一点，笔画线条圆润一点，浑厚一点。

现在写个隶书的"福"字，隶书字形是扁扁的取横势，左右舒展，撇往外去舒展，蚕头燕尾，大概是《礼器碑》的感觉，方圆糅合在一起，这就是圆，可以用圆的线条。

写一个魏碑的"福"字，魏碑以前属于隶书的范畴，现在属于楷书的范畴，因为魏碑是处于隶书向楷书过渡的一种字，还沿用着隶书的笔法。

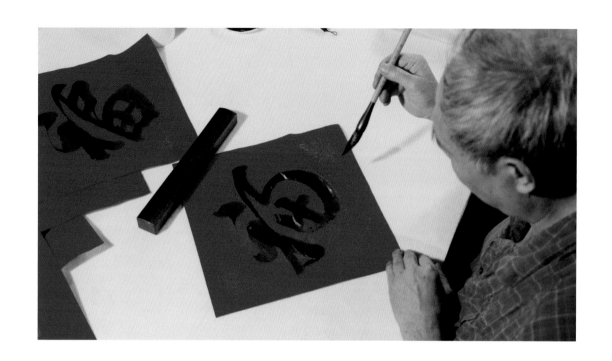

　　再来写一个行书的"福"字，左次右主，突出主体部分，笔断气连，行云流水，灵动富态。

　　最后写一个草书的"福"字，虽是符号化，但每笔提按须认真到位，把握好徐疾节奏。

　　各书体福字皆不可写得瘦弱，应厚重大气，福临至之感。

家和萬事興

庚子六月初一何冠洲書

中國共產黨第二十次全國代表大會報告句

自信自強守正創新踔厲奮發勇毅前行

壬寅立冬何冠洲

中國共產黨第二十次全國代表大會報告句

自信自強守正創新壬寅立冬何冠洲

祝中国共产党建团第二个百年进军新征程

红船旭日岁卓或
此眸紫台魁来爱
百禾未乘化黎瓣
班助步追肖尜

红船旭日光中国世界风云势亦更一百年未来怀忆育
檬班乱乘前行壬寅仲夏三月何冠洲敬书

隐然巖峋曲曲廊洞三一角水云乡濛
浮品格真君子庚果风姿魁六郎题
榜每劳懵籍宝絮不必问横塘碧
莲池馆清华地鸳侣楼来梦六条

外祖父秦景生律白莲花山碧莲池即兴 辛丑孟冬之月何冠洲

釋文　我愛晚霞生異彩

我愛晚霞生異彩

誰言紅日漸黃昏

重陽老年節贈語退休人員

公元二千零二十一年十月吉日何冠洲並篆

爨書拓本尋玄妙細讀

未踰庚石照今越千年叩

問疑碑前解惑筆神曜

錄去年再赴雲南稱謁爨碑拙句己亥小暑何冠洲

毛澤東沁園春長沙句

雕鶚展風

翔淺底

魚翔淺底鷹擊長空癸卯中秋何冠洲

獨坐幽篁裏彈琴復長嘯深林人不知明月來相照

王維輞川詩集之竹裏館辛丑仲冬之月何冠洲

我愛蕃禺小滿天
晴耕雨讀滿青田
一心持滿戒騰溢
永保般遊貞吉年

庚子小滿節臨摹魷微堪文歐陽詢書屯戍守邊何冠洲

書隨時代見文風綵
楷之間各不同小隸
留痕窺過渡悟扵使
轉見實公

外祖父秦芳生書論曁小隸碑詩
歲在丁酉立秋三日何冠洲

北國風光千里冰封萬里雪飄望長城內外惟
餘莽莽大河上下頓失滔滔山舞銀蛇原馳蠟象欲
與天公試比高須晴日看紅裝素裹分外妖燒江山
如此多嬌引無數英雄競折腰惜秦皇漢武略輸
文采唐宗宋祖稍遜風騷一代天驕成吉思汗只識彎
弓射大雕俱注矣數風流人物還看今朝

元澤東沁園春雪
辛丑立夏何冠洲